中华优秀传统文化系列剪纸

二十四节气

◎ 杨 毅 段朋喆 编著

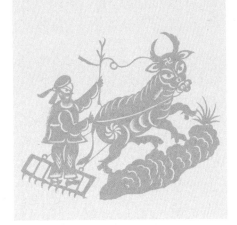

山西出版传媒集团

山西经济出版社

图书在版编目（CIP）数据

中华优秀传统文化系列剪纸 . 二十四节气 / 杨毅，
段朋喆编著 . –– 太原：山西经济出版社，2017.9（2018.10重印）
ISBN 978-7-5577-0252-6

Ⅰ . ①中… Ⅱ . ①杨… ②段… Ⅲ . ①剪纸—作品集
—中国—现代 Ⅳ . ① J528.1

中国版本图书馆 CIP 数据核字（2017）第 219090 号

中华优秀传统文化系列剪纸《二十四节气》

编　　著：杨　毅　段朋喆
出 版 人：孙志勇
选题策划：董利斌
责任编辑：解荣慧
装帧设计：冀小利

出 版 者：山西出版传媒集团·山西经济出版社
地　　址：太原市建设南路 21 号
邮　　编：030012
电　　话：0351-4922133（发行中心）
　　　　　0351-4922085（综合办）
E - mail：scb@sxjjcb.com（市场部）
　　　　　zbs@sxjjcb.com（总编室）
网　　址：www.sxjjcb.com

经 销 者：山西出版传媒集团·山西经济出版社
承 印 者：山西三联印刷厂

开　　本：787mm×1092mm　1/16
印　　张：3.5
字　　数：24 千字
印　　数：6001-10000册
版　　次：2017 年 10 月　第 1 版
印　　次：2018 年 10 月　第 2 次印刷
书　　号：ISBN 978-7-5577-0252-6
定　　价：23.00 元

目 录

目 录

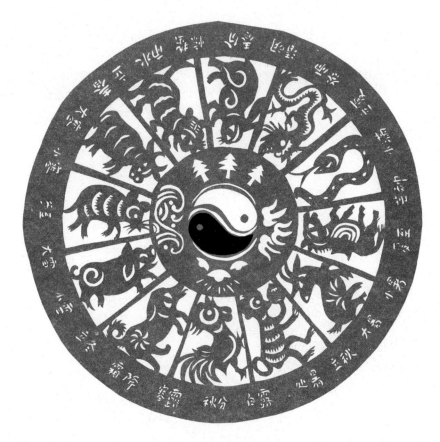

二十四节气

　　二十四节气是中国历法的独特创造，是指中国农历中表示季节变迁的 24 个特定节令，是古代农业生产的补充历法。它们分别是：立春、雨水、惊蛰、春分、清明、谷雨，立夏、小满、芒种、夏至、小暑、大暑，立秋、处暑、白露、秋分、寒露、霜降，立冬、小雪、大雪、冬至、小寒、大寒。并有《二十四节气》歌：春雨惊春清谷天，夏满芒夏暑相连，秋处露秋寒霜降，冬雪雪冬大小寒。

　　二十四节气是根据地球绕太阳公转在公转轨道上的不同位置而制定的，因此日期基本固定，上半年在每月的 6 日、21 日前后，下半年在每月的 8 日、23 日前后，并有口诀：上半年来六廿一，下半年来八廿三。

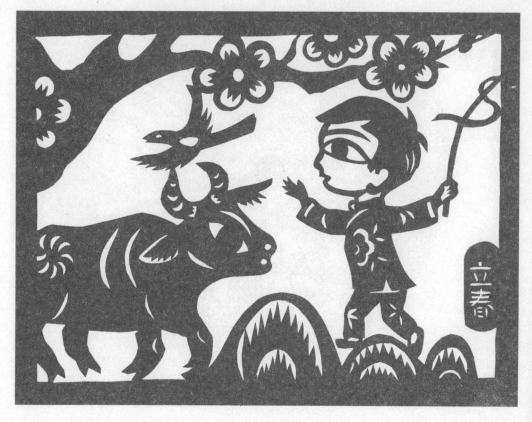

立 春

立春梅花竞相开，鞭打春牛迎春来。

2月3—5日，太阳达到黄经315°。

立春，是二十四节气的第一个节气，在每年的公历2月4日左右，农历一月初六日左右。立是开始，意思是开始进入春天，一年四季从此开始，天气开始变暖。农民开始备耕生产。有些地方还有鞭打春牛的习俗。

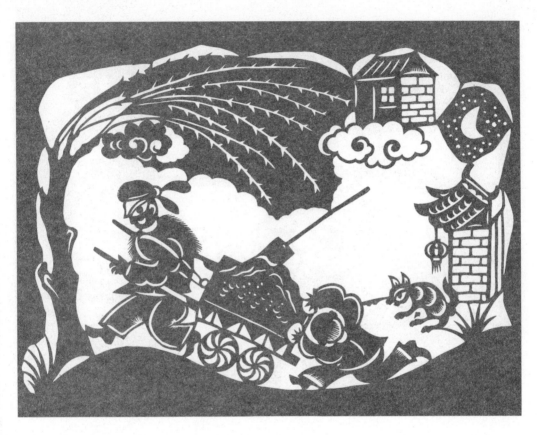

立 春

立春春打六九头，春播备耕早动手。

春雪

唐·韩愈

新年都未有芳华，二月初惊见草芽。

白雪却嫌春色晚，故穿庭树作飞花。

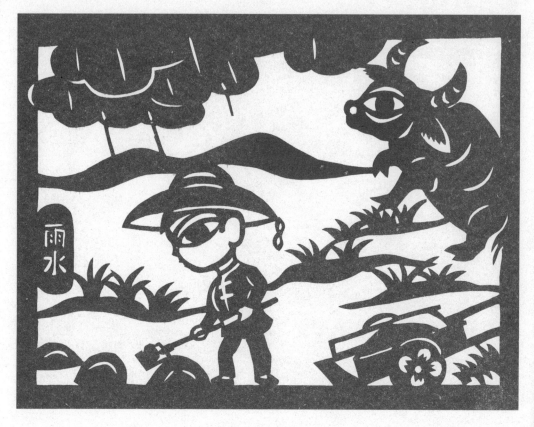

雨水

雨水杏花先叶开，积肥保墒备春耕。

2月18—20日，太阳到达黄经330°。

雨水，是二十四节气中的第二个节气，在每年的正月十五前后，是反映降水现象的节气。这时候气温回升，冰雪融化，降水增多，万物萌动，蓄势待发，需要积水、积肥，有"春雨贵如油"之说。人们常说"立春天气暖，雨水送肥忙"。

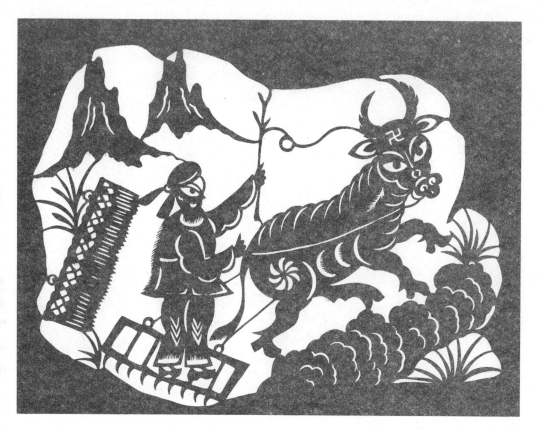

雨 水

雨水春雨贵如油，顶凌耙耢防墒流。

早春呈水部张十八员外

唐·韩愈

天街小雨润如酥，草色遥看近却无。

最是一年春好处，绝胜烟柳满皇都。

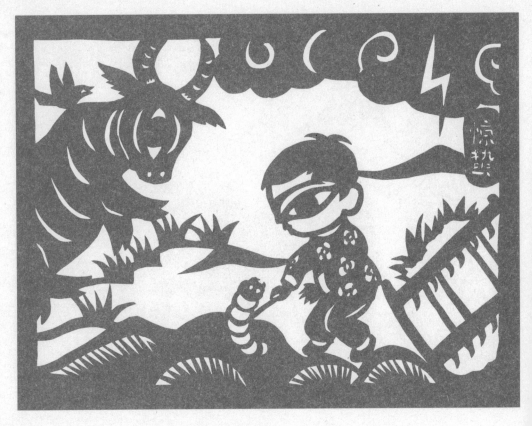

惊蛰

惊蛰春雷一声响，唤起蛰虫地气通。

3月5—7日，太阳到达黄经345°。

惊蛰，是春季的第三个节气，在每年的3月5日到7日开始至3月20日或21日结束，是反映物候现象的一个节气。此时春雷开始震响，蛰伏在泥土里的各种冬眠昆虫和小动物苏醒过来，开始活动。中国部分地区进入春耕季节，农谚有"惊蛰一犁土，春分地气通"。

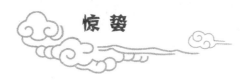

惊蛰

惊蛰天暖地气开，冬麦镇压来保墒。

清溪松阴图

明·唐寅

长松百尺荫清溪，倒影波间势转低。

恰似春雷未惊蛰，髯龙头角暂蟠泥。

春 分

春分蝴蝶花间舞，莺飞草长杨柳青。

3月20—21日，太阳到达黄经0°。

春分是春季90天的中分点，这一天南北半球昼夜平分，因而叫春分。此时春暖花开，越冬农作物进入生长阶段，有农谚："春分蝴蝶舞花间"。

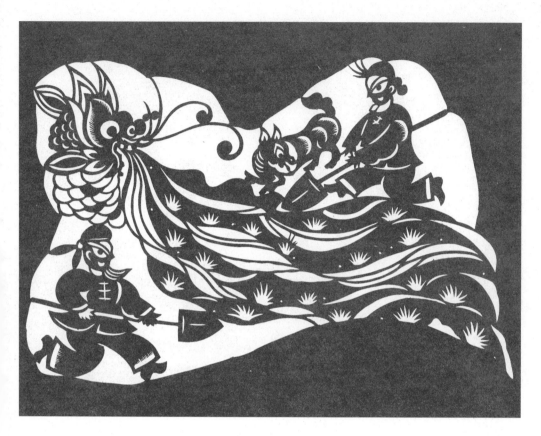

春 分

春分风多雨水少，冬麦返青把水浇。

绝句

唐·杜甫

迟日江山丽，春风花草香。

泥融飞燕子，沙暖睡鸳鸯。

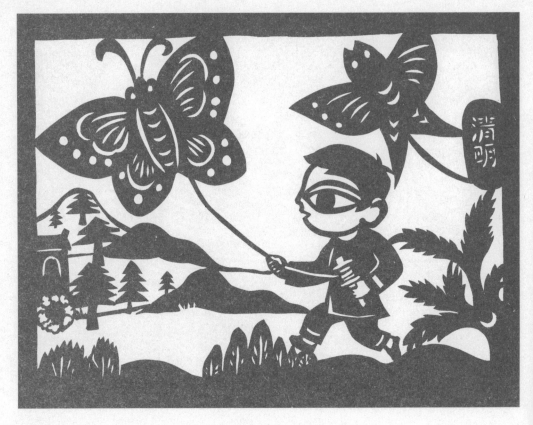

清 明

清明祭祖又踏青，风筝竞飞寄亲情。

4月4—6日，太阳到达黄经15°。

清明气候清爽温暖，草木始发新芽，大自然一片清秀明朗的景象，农民忙于春耕春种。这时有清明扫墓、郊外踏青、放风筝的习俗。农谚有："清明前后，种瓜点豆"。

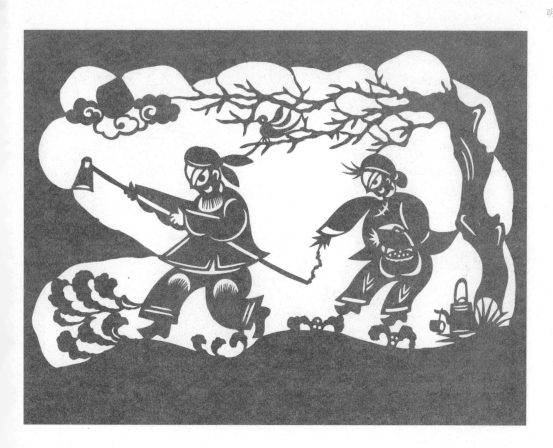

清 明

清明春始草青青，种瓜点豆好时辰。

清明

唐·杜牧

清明时节雨纷纷，路上行人欲断魂。

借问酒家何处有？牧童遥指杏花村。

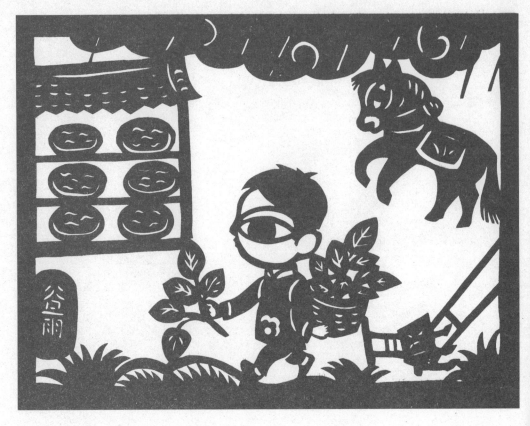

谷雨

雨生百谷快种田，桑茶翠绿宜养蚕。

4月19—21日，太阳到达黄经30°。

谷雨，就是雨水生百谷的意思。此时雨水滋润着大地，五谷得以生长，大地充满生机，是春播的季节。农谚有："谷雨西厢宜养蚕。"

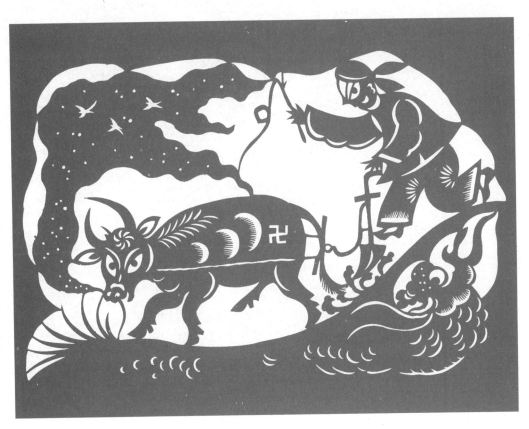

谷雨

谷雨雪断霜未断，苗圃枝接耕果园。

牡丹图

明·唐寅

谷雨花枝号鼠姑，戏拈彤管画成图。
平康脂粉知多少，可有相同颜色无。

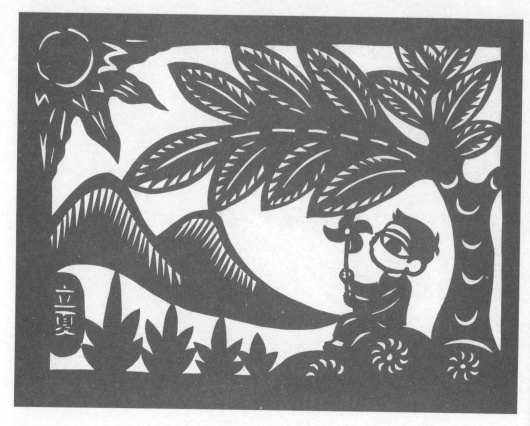

立夏

绿树浓荫夏日长，楼台倒影入池塘。

5月5—7日，太阳到达黄经45°。

此时气温明显升高，雷雨逐渐增多，农作物进入旺盛的生长阶段。草木繁盛，农事活动也进入繁忙时节，因而要除草保墒。

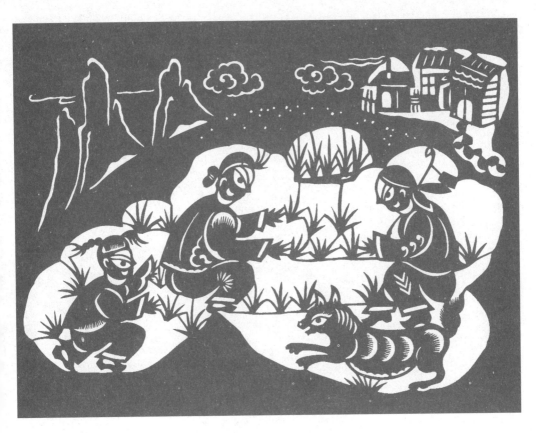

立夏

立夏麦苗节节高，平田整地栽稻苗。

立夏日忆京师诸弟

唐·韦应物

改序念芳辰，烦襟倦日永。夏木已成阴，公门昼恒静。

长风始飘阁，叠云才吐岭。坐想离居人，还当惜徂景。

15

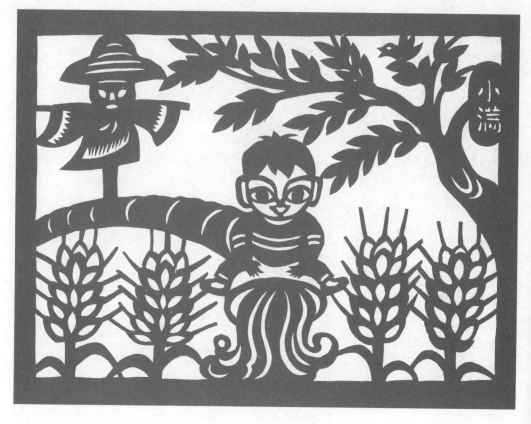

小满不满麦子险，及早灌溉保丰产。

5月21日或22日，太阳到达黄经60°。

从小满时节开始，大麦、冬小麦等夏收农作物籽粒已经灌浆，开始饱满，但尚未成熟，因而这个时节叫小满。这时的农作物正在生长，需要大量水。

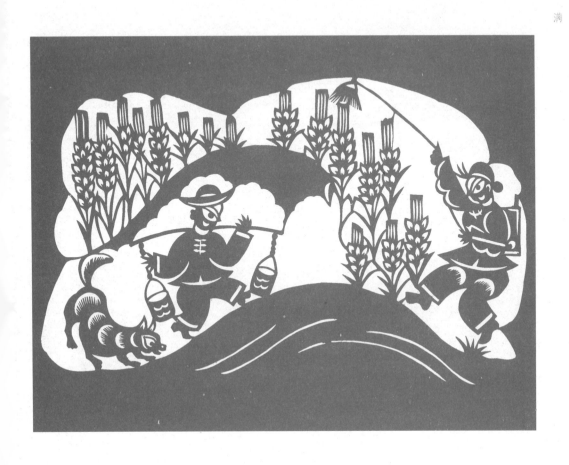

小满温和春意浓，防治蚜虫麦秆蝇。

五绝·小满

宋·欧阳修

夜莺啼绿柳，皓月醒长空。

最爱垄头麦，迎风笑落红。

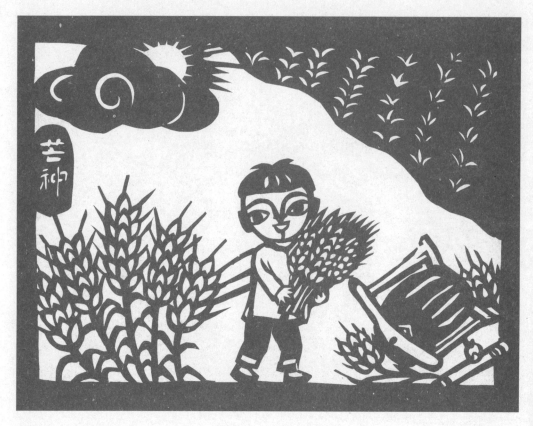

芒种

芒种收麦又插秧，龙口夺粮莫放松。

6月5—7日，太阳到达黄经75°。

芒种时最适合插种有芒的谷类作物，如果错过了这个时节再种，就不容易成熟了。同时，小麦等有芒作物已经成熟，开始收割。谷黍类、豆类等作物开始播种。

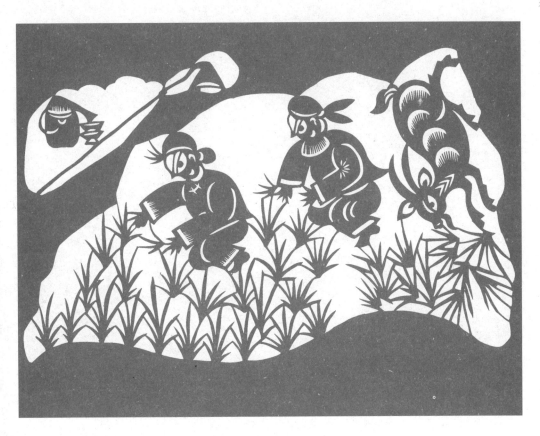

芒种雨少气温高，玉米间苗和定苗。

芒种后经旬无日不雨偶得长句

宋·陆游

芒种初过雨及时，纱橱睡起角巾欹。痴云不散常遮塔，野水无声自入池。

绿树晚凉鸠语闹，画梁昼寂燕归迟。闲身自喜浑无事，衣覆熏笼独诵诗。

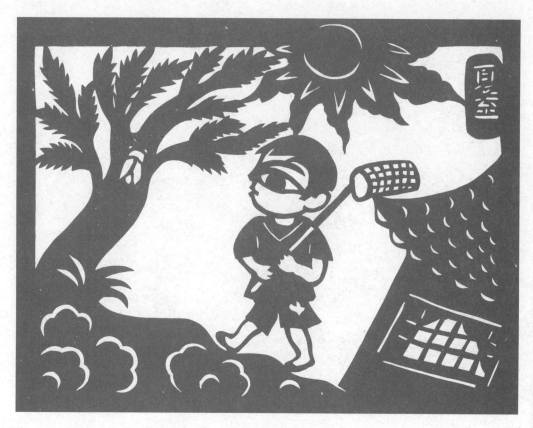

夏 至

夏日熏风暑坐台，蛙鸣蝉噪袭尘埃。

6月21—22日，太阳到达黄经90°。

夏至这一天是北半球白昼最长、黑夜最短的一天，树上的鸣蝉催促人们"收麦插禾"。

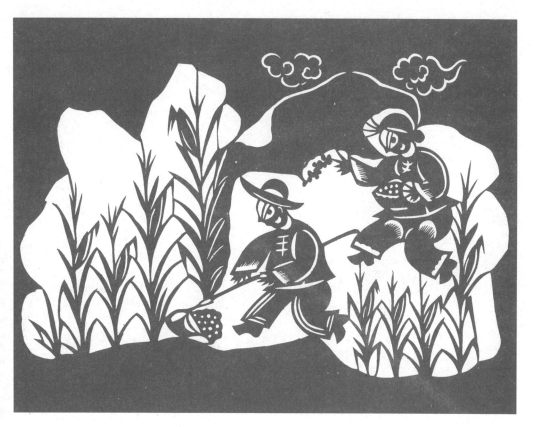

夏 至

夏至增雨干热风，玉米追肥防黏虫。

竹枝词

唐·刘禹锡

杨柳青青江水平，闻郎岸上踏歌声。

东边日出西边雨，道是无晴却有晴。

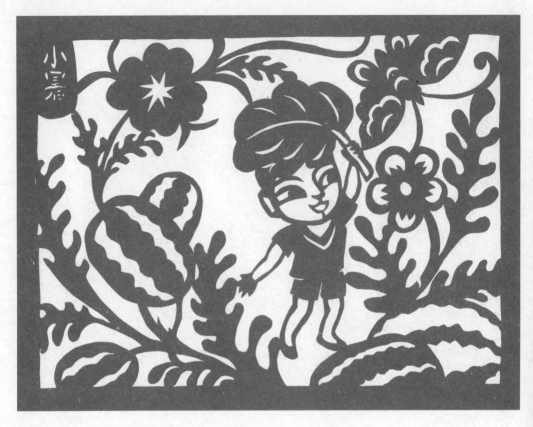

小暑有米懒下锅，地头西瓜来解渴。

7月6—8日，太阳到达黄经105°。

此时天气已经很热了，但还不是最热的时候，因而叫小暑。此时瓜果飘香，即将成熟。小暑后进入初伏。

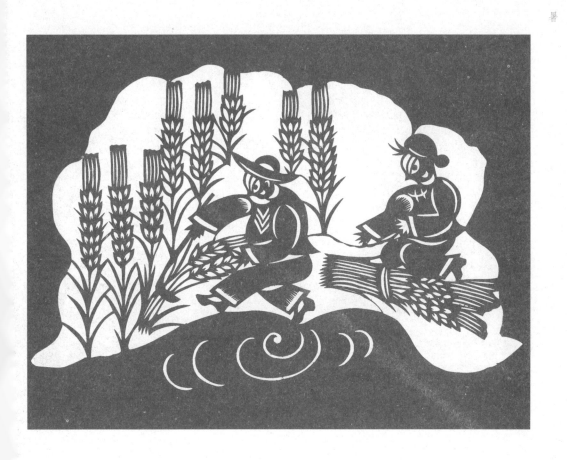

小暑

小暑进入三伏天，龙口夺食抢时间。

苦热

宋·陆游

万瓦鳞鳞若火龙，日车不动汗珠融。

无因羽翮氛埃外，坐觉蒸炊釜甑中。

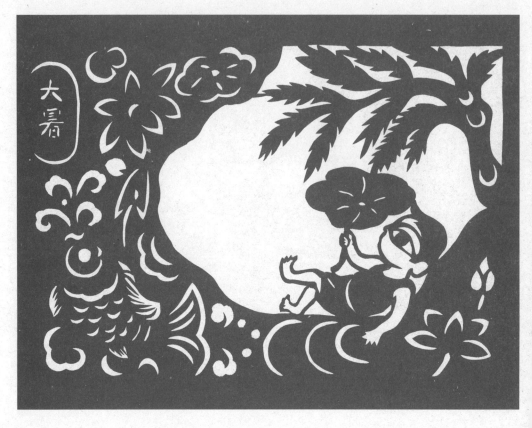

大暑

大暑酷热似蒸笼，身卧溪头来乘凉。

7月22—24日，太阳到达黄经 120°。

大暑是一年中最热的节气，一般是"三伏"的中伏，高温多雨，是农作物生长最旺盛的时期，谷类结子。有谚语："望河大暑对风眠"。

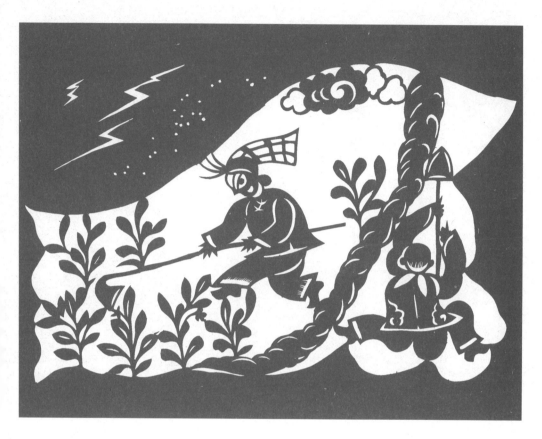

大暑

大暑大热暴雨增，复种秋菜紧防洪。

六月十八日夜大暑

宋·司马光

老柳蜩蟷噪，荒庭熠燿流。人情正苦暑，物怎已惊秋。

月下濯寒水，风前梳白头。如何夜半客，束带谒公侯。

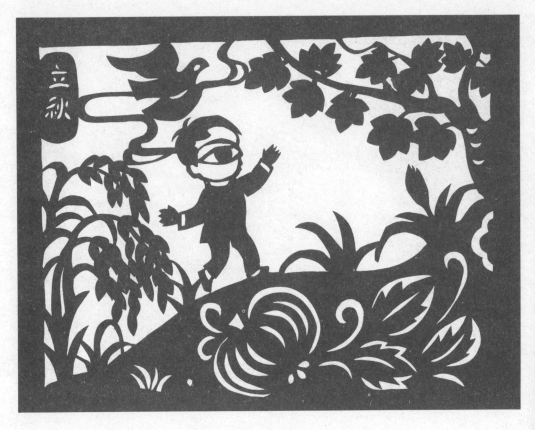

立秋

一叶梧桐一报秋，稻花田里话丰收。

8月7—9日，太阳到达黄经135°。

立秋，是秋季的开始，进入末伏。此时秋风送爽，气温开始下降，但炎热的天气还没有结束。"立秋十天遍地黄"，农作物进入成熟期，到了收获的时节。

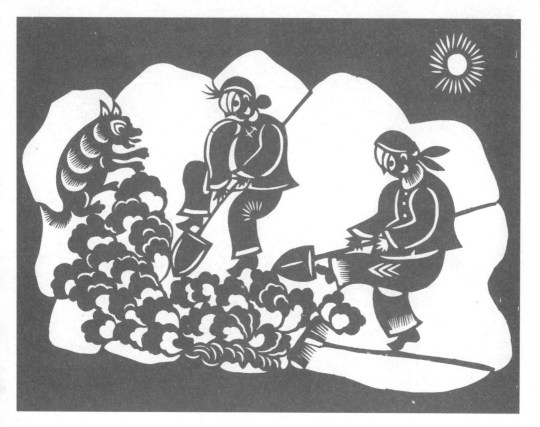

立秋

立秋秋始雨淋淋，翻深耕土变黄金。

立秋前一日览镜

唐·李益

万事销身外，生涯在镜中。

惟将两鬓雪，明日对秋风。

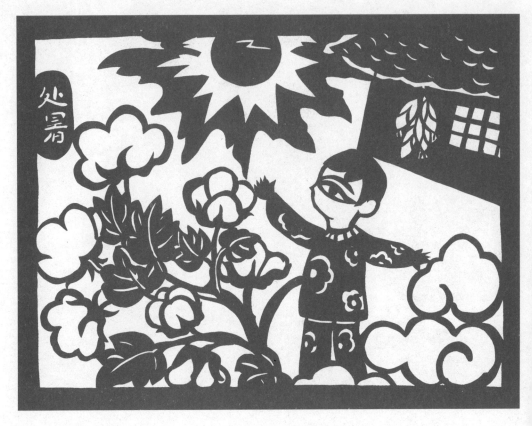

处暑

处暑时节好晴天，家家收秋摘新棉。

8月22—24日，太阳到达黄经150°。

处暑，表示炎热的暑天结束。这时天气凉爽，暑气渐消，降水减少，气候宜人。谷物等秋季成熟的农作物已经成熟，这是个收获的时节。

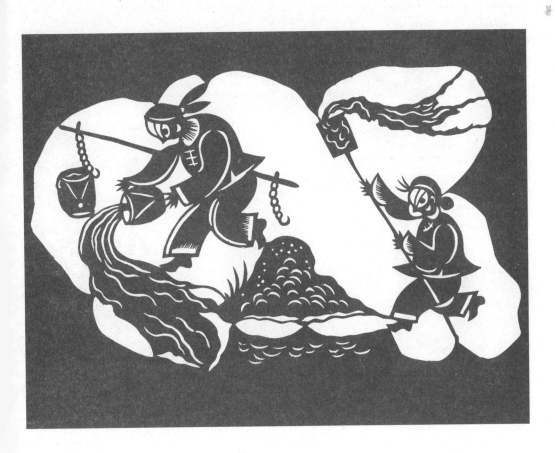

处暑伏尽秋色美，冬麦整地备种肥。

菊花

唐·黄巢

待到秋来九月八，我花开后百花杀。

冲天香阵透长安，满城尽带黄金甲。

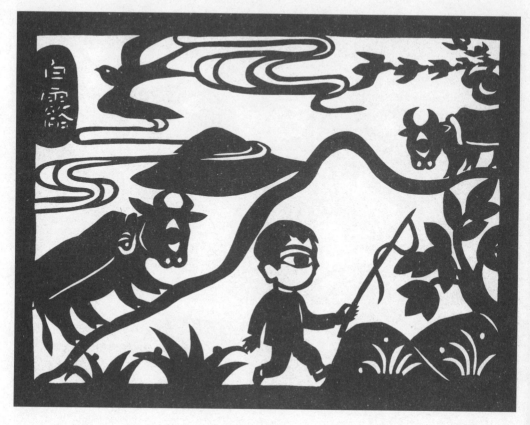

白露

草叶露珠闪晶光，耕牛山上来播种。

9月7—9日，太阳到达黄经165°。

此时气温下降，晚上贴近地面的水气会在草木上结成露珠，因此这个节气叫白露。在丘陵地区，白露时节已开始播种冬小麦。

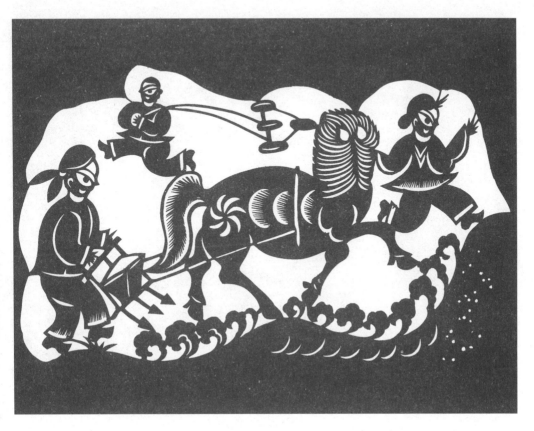

白露

白露夜寒白天热，播种冬麦好时节。

玉阶怨

唐·李白

玉阶生白露，夜久侵罗袜。

却下水精帘，玲珑望秋月。

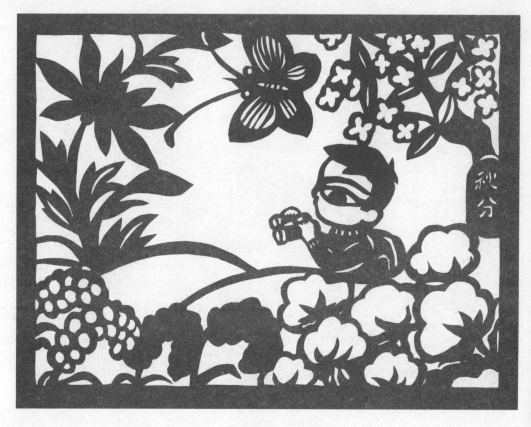

秋分

银棉金稻千重秀，丹桂小菊万里香。

9 月 22—24 日，太阳到达黄经 180°。

秋分，这时平田的小麦开始播种。这一天白昼和夜晚一样长，进入秋收、秋耕、秋种的时节。秋分前后是秋季景色最美的时候。

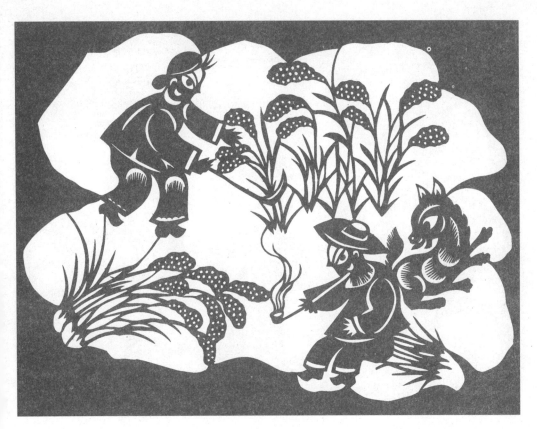

秋 分

秋分秋雨天渐凉，稻黄果香秋收忙。

晚晴

唐·杜甫

返照斜初彻，浮云薄未归。江虹明远饮，峡雨落馀飞。

凫雁终高去，熊罴觉自肥。秋分客尚在，竹露夕微微。

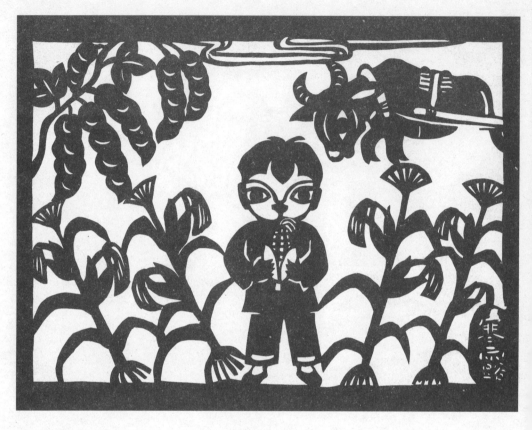

寒露

寒露时节人人忙，收秋种麦不得停。

10月8—9日，太阳到达黄经195°。

此时气温继续下降，天气更冷，露水有森森寒意，故名寒露。地里的庄稼已快收割完毕，准备入仓。各种秋季成熟的果实，挂满枝头。

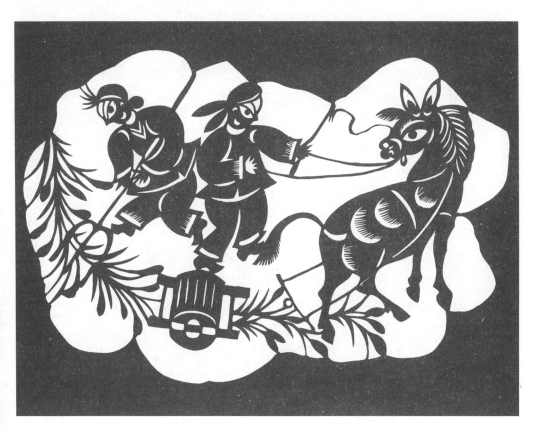

寒 露

寒露草枯雁南飞，麦场碾谷忙收回。

八月十九日试院梦冲卿

宋·王安石

空庭得秋长漫漫，寒露入暮愁衣单。喧喧人语已成市，白日未到扶桑间。

永怀所好却成梦，玉色彷佛开心颜。逆知后应不复隔，谈笑明月相与闲。

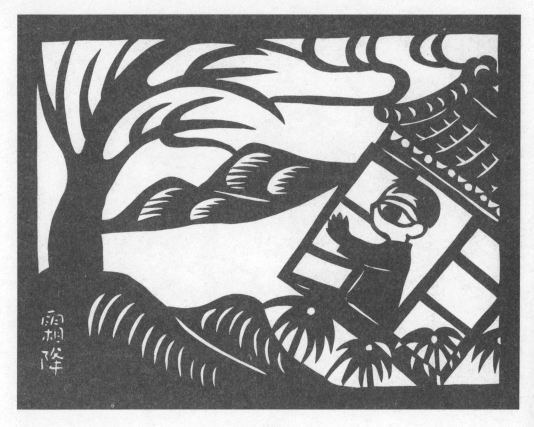

霜降

昨夜西风百草衰，晨起万物霜染白。

10月23—24日，太阳到达黄经210°。

霜降，秋季的最后一个节气，天气渐冷，露水凝结成霜，树叶枯黄掉落，豆类、薯类等晚秋作物收获，蛰虫蜷在洞中，准备冬眠。

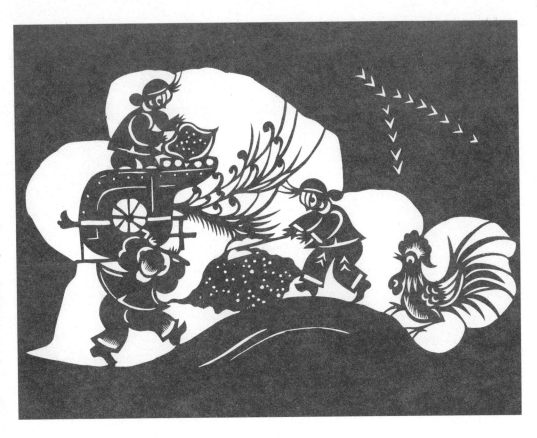

霜 降

霜降结冰又结霜，脱粒晒谷修粮仓。

赋得九月尽

唐·元稹

霜降三旬后，蓂馀一叶秋。玄阴迎落日，凉魄尽残钩。

半夜灰移琯，明朝帝御裘。潘安过今夕，休咏赋中愁。

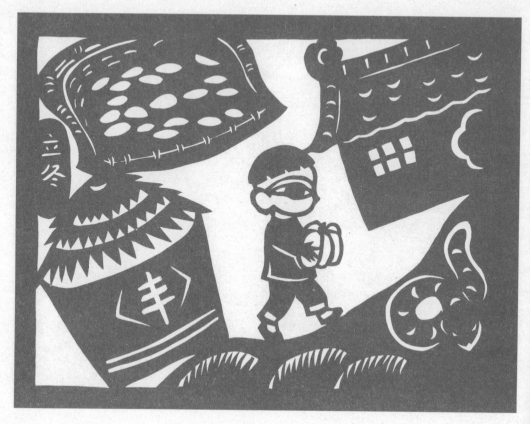

立 冬

北风注复几寒凉，万家晒物备收藏。

11月7—8日，太阳到达黄经225°。

立冬，表示冬季开始。冬是终了的意思，表示收割的农作物要收藏起来，农忙结束，气候寒冷，有谚语"立冬畅饮麒麟阁"。此时人们要保暖防寒，准备越冬了。

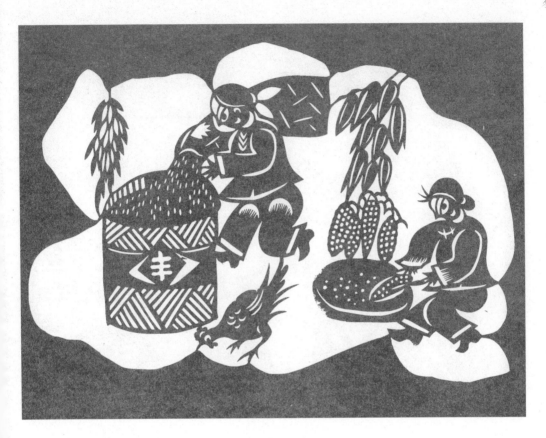

立冬

立冬地冻十月寒，五谷丰登囤满院。

立冬

唐·李白

冻笔新诗懒写，寒炉美酒时温。

醉看墨花月白，恍疑雪满前村。

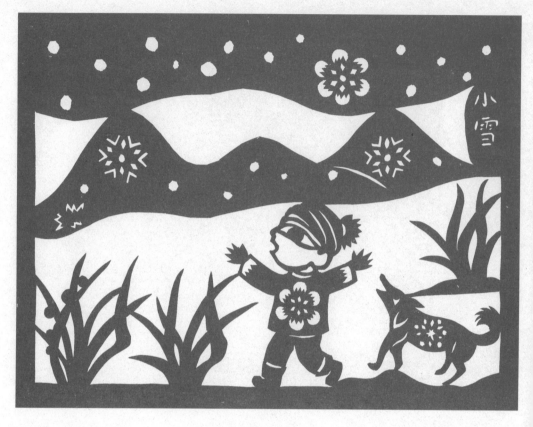

花雪随风不厌看，一片飞来一片寒。

11月22—23日，太阳到达黄经240°。

小雪，是冬季的第二个节气，此时气温迅速下降，降水中出现雪花，但是降雪量并不大，故称小雪。"小雪鹅毛片片飞"提醒人们御寒保暖。

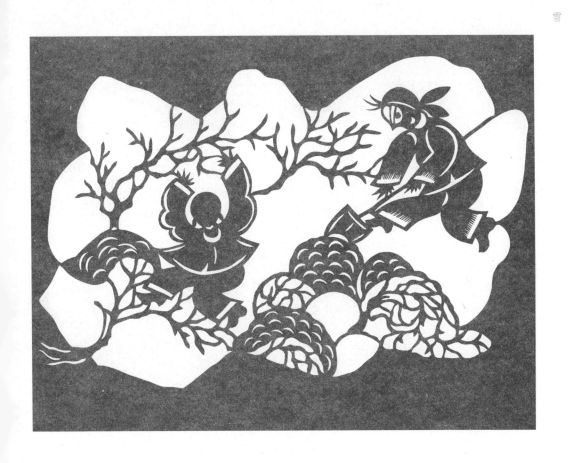

小雪

小雪地封初雪飘，幼树葡萄快埋好。

小雪

宋·释善珍

云暗初成霰点微，旋闻蔌蔌洒窗扉。最愁南北犬惊吠，兼恐北风鸿退飞。

梦锦尚堪裁好句，鬓丝那可织寒衣。拥炉睡思难撑拄，起唤梅花为解围。

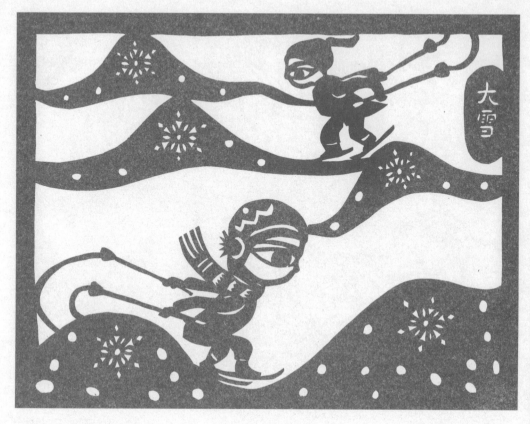

麦苗盖上雪花被，来年枕着馒头睡。

12月6—8日，太阳到达黄经255°。

大雪，意思是降雪的可能性更大，天气更冷，是反映降水的节气，有"雪盖山头一半，麦子多打一石"的农谚。

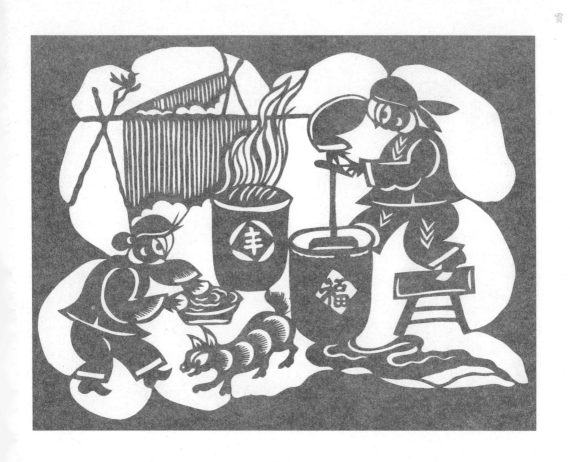

大雪

大雪腊雪兆丰年，多种经营创高产。

夜雪

唐·白居易

已讶衾枕冷，复见窗户明。

夜深知雪重，时闻折竹声。

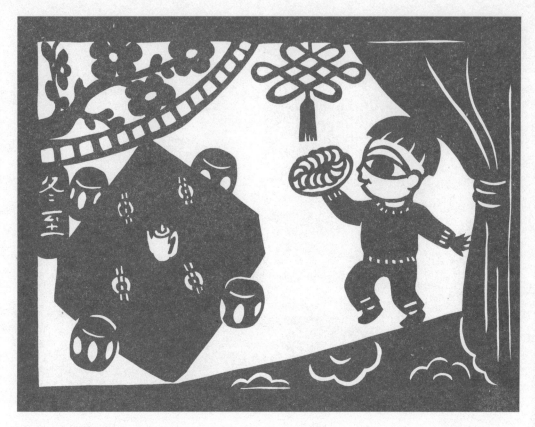

冬至

冬至亚岁一阳生，山意冲寒腊梅放。

12月22—23日，太阳到达黄经270°。

冬至，是一年白昼最短夜晚最长的一天。从这一天起就开始进入一年中最寒冷的数九寒天。冬至是二十四节气中最早制定的一个节气，也是中华民族一个最重要的节气。在这一日有"吃饺子，防冻耳朵"的习俗。

冬至严寒数九天，猪羊牲畜要防寒。

冬至

唐·杜甫

年年至日长为客，忽忽穷愁泥杀人！江上形容吾独老，天边风俗自相亲。

杖藜雪后临丹壑，鸣玉朝来散紫宸。心折此时无一寸，路迷何处望三秦？

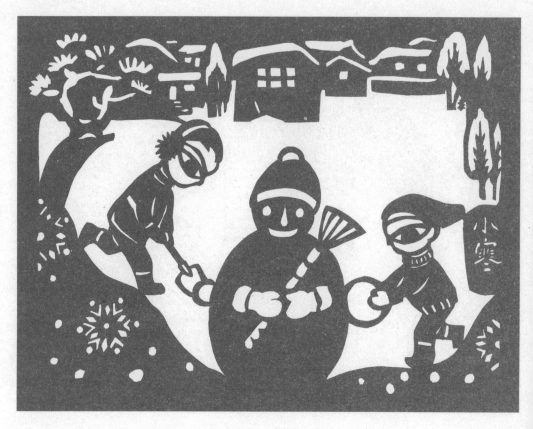

小寒

冰封万里雪皑皑，泾堵千重港口塞。

1月5—7日，太阳到达黄经285°。

小寒，是二十四节气的第二十三个节气，从这天进入三九、四九，俗语有"冷在小寒"的说法。这时是一年中气温最低的时候，谚语有"小寒大寒，冷成冰团"。时至小寒，神州大地一派冰雕玉琢的景象。

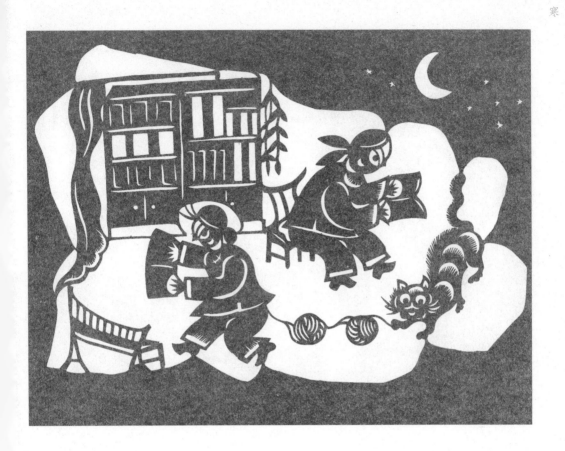

小寒进入三九天，不断总结新经验。

窗前木芙蓉

宋·范成大

辛苦孤花破小寒，花心应似客心酸。

更凭青女留连得，未作愁红怨绿看。

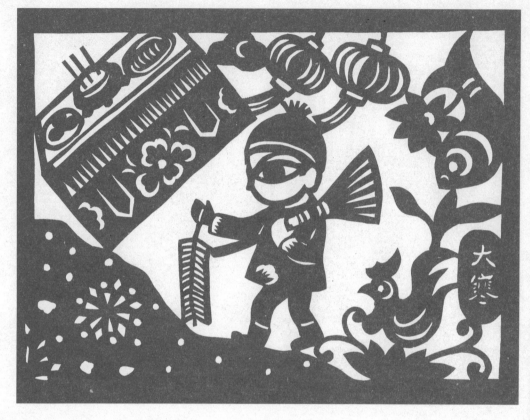

大寒

祭灶扫除置年货，阴去阳升又一春。

1月20—21日，太阳到达黄经300°。

大寒，是二十四节气中的最后一个节气，是天气寒冷到极点的意思，过了大寒又立春，即迎来新的一年的节气轮回，俗语有"小寒大寒杀猪过年"。这个时节要祭祀灶神，大扫除，准备迎春。

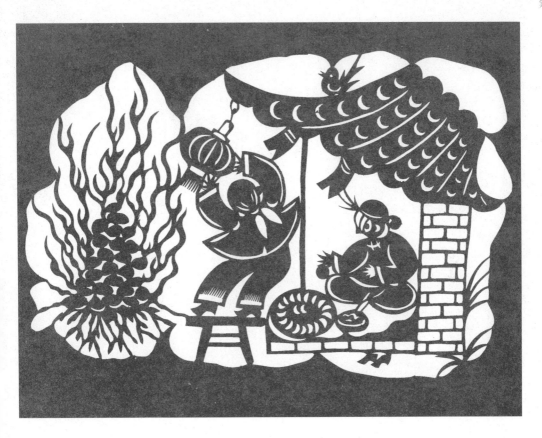

大　寒

大寒虽冷农户欢，点起旺火过大年。

大寒出江陵西门

宋·陆游

平明羸马出西门，淡日寒云久吐吞。醉面冲风惊易醒，重裘藏手取微温。
纷纷狐兔投深莽，点点牛羊散远村。不为山川多感慨，岁穷游子自消魂。

二十四节令歌

打春阳气转，雨水沿河边。

惊蛰乌鸦叫，春分地皮干。

清明忙种麦，谷雨种大田。

立夏鹅毛住，小满雀来全。

芒种开了铲，夏至不纳棉。

小暑不算热，大暑三伏天。

立秋忙打靛，处暑动刀镰。

白露烟上架，秋分无生田。

寒露不算冷，霜降变了天。

立冬交十月，小雪地封严。

大雪河叉上，冬至不行船。

小寒近腊月，大寒又一年。

二十四节气中，春分和秋分昼夜平分，夏至昼最长（北半球，下同），冬至昼最短，春分、秋分、夏至和冬至是古人最初确立的节气，其后加入的是立春、立夏、立秋和立冬。其他节气便以该段时节常见的天气现象或农业活动而命名，某种程度上反映了中国古代中原地区的气候。由于二十四节气是根据中国北方的气候制定的，所以影响范围只限于同属东亚季风气候的日本、韩国和朝鲜，中国正统二十四节气以河南为本。

二十四节气巧联妙对

上联：昨夜大寒，霜降茅屋如小雪，

下联：今朝惊蛰，春分时雨到清明。

上联：二月春分八月秋风昼夜不长不短，

下联：三年一闰五年再闰阴阳无差无错。

上联：上旬上，中旬中，朔日望日，

下联：五日五，九月九，端午重阳。

上联：日光端午，清明水底见重阳，

下联：天气大寒，霜降屋檐成小雪。

上联：一局妙棋今日几乎忘谷雨，

下联：两朝领袖他年何以别清明。